中國近代經典畫冊影印本

原印古畫集

吳仲圭漁父圖卷

田德宏 編

遼寧美術出版社

集天壤之縑緗　成翰墨之淵藪

曾任中華民國特命全權公使的汪榮寶（1878—1933），于近代日本出版的中國《唐宋元明名畫大觀》序言中寫道：『誠中國文藝之郅隆，翰墨之淵藪也，而風霜兵燹，剝蝕代有，縑緗所著，放失弘多，其殘膏剩馥，散在天壤……』真實地描述出了現代出版業興起前中國書畫文物及其印刷品的留存狀況。

出版行爲承載着人類文明積累與傳承的重要責任。受科舉制度影響，我國古代圖書出版與收藏主要服務和局限于宮廷、士大夫等上層社會，內容以『經、史、子、集』爲主，與平民百姓關系不大。19世紀末，隨着國門開放度加大，受西方工業化國家，包括鄰邦日本經歷『明治維新』走上工業化發展道路的影響，我國近代民族工業亦踏上了現代化進程，民營出版業也在其中，并實現了傳統向現代的轉型。主要表現爲機器印刷取代了手工技術，圖書內容以西學爲主的現代及自然科學知識取代了『四書五經』，服務對象也趨于大衆化。

經濟發展的同時也催動了文化藝術的繁榮，清末學者張鳴珂(1829—1908)在其所著《寒鬆閣談藝瑣録》中寫道：『自海禁一開，貿易之盛，無過上海一隅，而以硯田爲生者，亦皆踽踽而來，僑居賣畫……』在『技術革新與藝術繁榮』雙重因素的作用下，20世紀初期我國畫册、藝術期刊等的出版逐步興起。隔海相望的日本，因爲相同的文化淵源，出于對中華傳統文化的不盡熱愛，涌現出日下部鳴鶴、內藤湖南、長尾雨山、大村西崖等漢學研究專家，和上野理一、阿部房次郎、山本悌二郎、原田悟朗等中國古代名家字畫收藏大家。日本以其更爲先進的現代印刷技術，于20世紀初亦印刷、出版、發行了諸多大型、系列中國畫集，從而讓我國歷經唐、宋、元、明、清時期流傳保存下來的傳統書畫藝術珍品，也包括當時優秀書畫家的作品，得以通過『現代印刷技術』，以其幾近真容的面貌和數十、百倍的數量廣泛地傳播開來，傳承下去。如此傳播效果和傳播範圍是在此之前『書畫作品僅以「文字記述與直觀藏品真迹」爲主的傳播與傳承方式』所無法比擬的。

然而隨着時間的推移，百餘年後的今天，20世紀初期日本和我國印刷、

出版的一些老畫册，由于印刷數量較少（往往祇有幾十本、百多本，雖然也

是印刷，但其技術與當下無法相提并論），而且當時使用的紙張，普遍選用

西方造紙技術造出來的紙張，含酸度高，比較脆，長期翻動易于散碎，從而

使得這些老畫册表現出比我國明清時期的綫裝書還要『脆弱』，加之歷經天

災、戰亂等的損毀，于是如今得以留存下來的其中善本便顯得越發珍貴。

傳統中國書畫是中華文化的重要代表形式之一，搶救、保護和發掘幸存

于海内外的20世紀初期出版的珍貴老畫册，讓這些珍貴的繪畫資料能够更長

久地駐留人間，需要有識之士的擔當，更需要克服困難的勇氣和對寶貴民族

傳統文化的無限熱愛。保護這些珍貴的老畫册迫在眉睫，研究、發現、弘揚

這些珍貴的古籍善本中所承載的傳統文化内涵更具有積極的現實意義。

回到國内藝術高校任教前，我曾以中國藝術家的身份旅居日本十六年，

主要從事海外藏中國名家字畫的鑒定、研究與文物回流，在這一過程中我于

海外有幸接觸到一些國内外早年出版的中國畫册。學習、研究和開展專業

領域工作的需要，我將它們盡我所能地逐一購買回國。那時候國内關注書

畫類古籍領域的人并不多，遠没有近些年來國内藝術品拍賣會上，動輒一本

（套）老畫册拍到幾萬甚至十幾萬元的狀況。私下竊喜的同時，我便更加小

心謹慎地翻看，細心地珍藏與保護着它們，同時它們也在我的專業領域研究

上給予我諸多的啓迪。但是作爲書籍如果不能服務于大衆，便失去了它存在

的重要意義，于是每當我的學生們查閱和翻拍這些老畫册，開展理論研究，

或服務于其藝術創作時，總能使我感到欣慰，這也成了學生們在校學習生活

中一件非常幸福與奢侈的事情；同時每年國内大型藝術品拍賣會前，拍賣行

負責人通過電話或者微信形式，求我爲他們查找一件待拍賣字畫早年是否有

出版、著述時，也使我内心無比自豪。

傳統中國畫講求文脉，無論是對其學習、創作，還是欣賞、鑒定與品

評，都離不開對前人藝術作品的飽覽。隨着中國書畫界對20世紀初期出版的

老畫册重視程度的增加，需求度的加大，我越發地覺得，如能讓它們重新再

版，作更廣泛的傳播，讓其發揮更大的作用，將是一件功在當下、惠及後人

的事情，然而我個人的力量畢竟有限。

不想遼寧美術出版社高瞻遠矚，先于我制訂計劃，開展了對重點老畫册

的搜集、掃描、整理等一系列卓有成效的工作，我所收藏的這些中、日兩國

20世紀初期出版的老畫册的無償提供，恰好彌補和完善了他們先前掌握資料

的不足，也促使了這套《中國近代經典畫冊影印本》的盡早集成。

　《中國近代經典畫冊影印本》再現了近代《名人書畫集》《當代名畫大觀》《唐宋元明名畫大觀》《古今扇集大觀》《近世一百名家畫集》《原印古畫集》系列等十幾本中國和日本出版老畫集的原貌。畫集中將散落在民間收藏機構和個人手中的古代名家名作做了比較全面的展現，尤其是對高古時期『唐、宋、元』近代書畫印刷品的再版呈現，可以讓研究與繼學者追根溯源，把脉分析，一窺上古至今傳統中國畫的風格演變與不同時期繪畫發展的大體風貌。如其收錄的1925年由日本東京美術學校編撰、日本大塚巧藝社印製的《唐宋元明名畫大觀》，集合了我國從唐至明的428件作品，這些作品圖片來源于當時中日兩國共同舉辦的一次享譽海内外的中國畫展上，所有作品一半來自中國藏家，一半來自日本藏家，書前由汪榮寶等人作序，今日再現其容，可謂十分難得；其收錄的1920年由我國上海商務印書館印製的《名人書畫集》，共集有明清字畫300幅左右，這些作品此前大多很少有出版；其收錄的1925年由我國碧梧山莊印刷，求古齋發行的《當代名畫大觀》，集合了我國清末民國畫家所繪山水、花鳥、人物等畫譜，當時謂之『當代』，現在已然成為『近代』，不僅讓人感嘆時間的流轉，一切當下注定將成為過往，唯有藝術精神長留世間，成為永恒。

　作為繪畫創作學習、研究的參考書，《中國近代經典畫冊影印本》的出版，可以開闊藝術家的視野，彌補前世藝術家留存作品資料的不足；作為名家書畫鑒定的重要參考資料，《中國近代經典畫冊影印本》的出版，可以為鑒定者提供更多的考證角度與流傳依據；作為史論研究者的研究對象，《中國近代經典畫冊影印本》的出版，亦可以為諸多學者留下一個個值得進一步探討、論證與商榷的立題。在此衷心祝願《中國近代經典畫冊影印本》的發行取得圓滿成功。

戊戌霜降于逍遙堂

吴仲圭渔父图卷

吳鎮嘉興魏塘人字
仲圭號梅花道人嘗
自署梅道人又梅沙
彌自題其墓曰梅花
和尚之塔工詞翰草
書學晉光山水師巨
然墨竹師文湖州俱
臻妙品兼能寫真性
孤潔至元庚辰生至
正甲午卒年七十有
五

元鎮漁父圖

九畣中瀛戴棪所見梅式曾如此
甲戌中秋午晚对影于陽水城

漁父圖　進士柳宗元撰

莊言者漁父蕳樂章有漁父引七康浹陽

有漁父不言姓名奏守孫紬六孫以禮記屈圍

有張志和自號煙波釣徒著書二真子名

為漁父詞合三十二章自為圖寫其手調不同

已是當時名人繼和至安蕳禄至樂府以者

白雲子於遠雅誓晉禄言之煙波自逸當塔

舴艋舟泛滄波釣一竿一竿自逸當塔

桂棹煙雲上下更秉月呈半山老八信乎杯

自情釣袖百韻為二十一章以繼煙波釣徒

舴艋為舟力掌母江
頸雲雨半相和聲勤
好下未渡丰夜潮生处
郵何

残雪遥映四山明一雲
起雲收漁浪晴風脚
動浪前生鷁不元達
卷而青

斜陽油裏漾漁船青
草湖中水春天書白

斜陽雨裏漁舟船青
草潮申出暮天香白
鳥下平川點破滄洲
萬里鐘

孫揚滿蔡々湯湘蕩
墨雲飛光注二後瞬一李祥
吉未能歸野氐沙暗
揉崴花

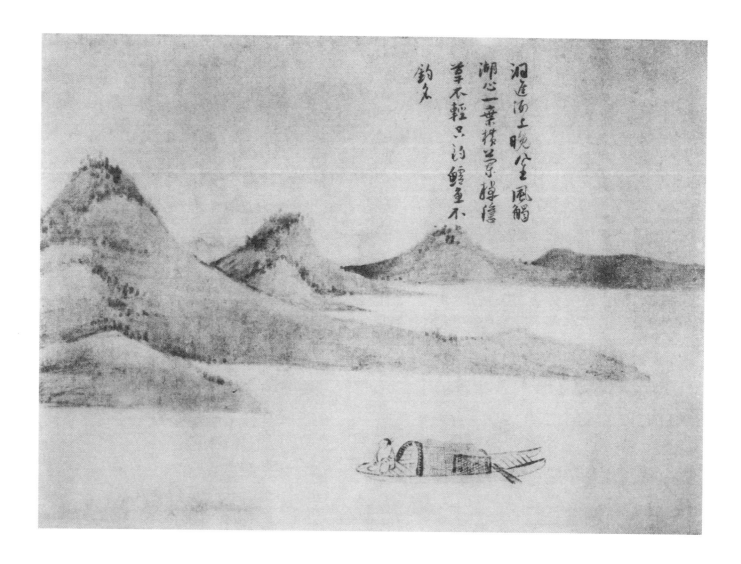

洞庭湖上晚空風餾
湖心一葉横莱棹穩
葦不輕只泊鱸魚不
釣名

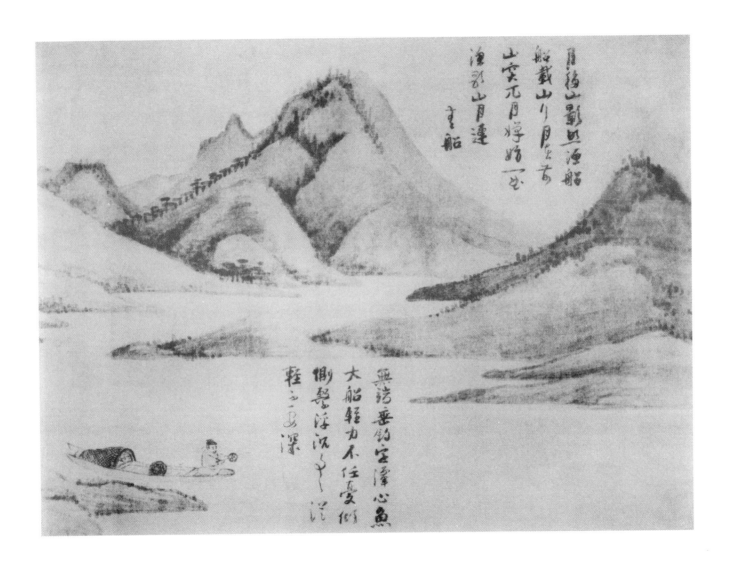

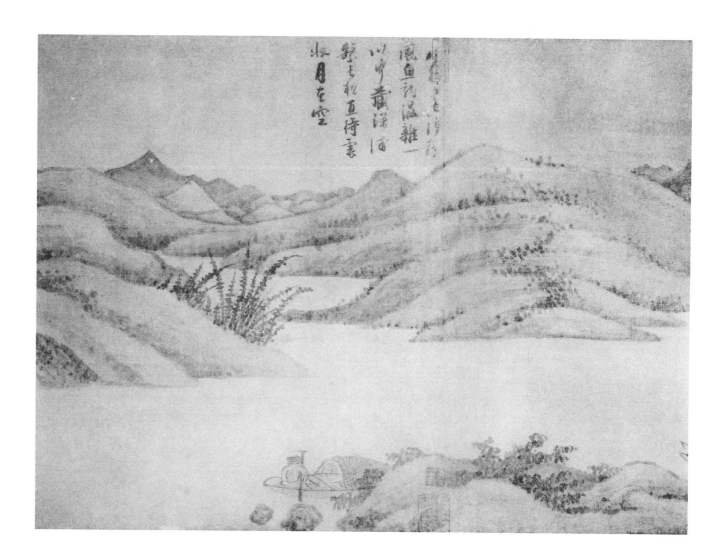

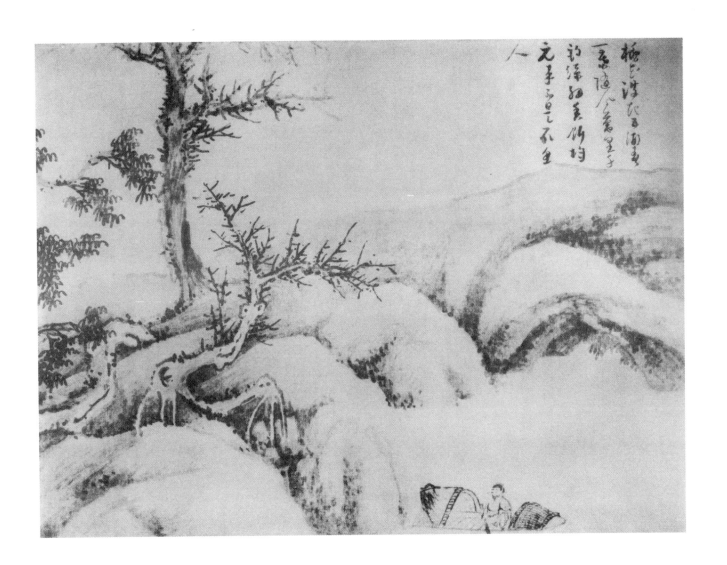

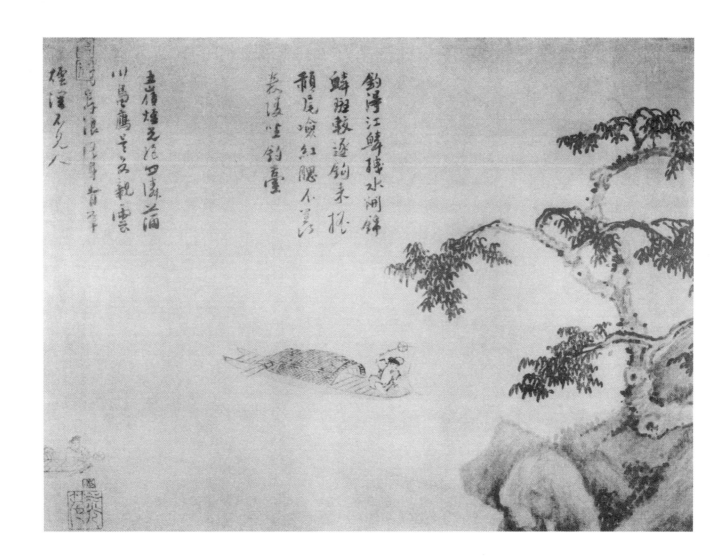

釣得江鯑弹水洲錦
鮮嫩轂邊釣来搖
顧尾喻紅腮不畢江
岸後生釣臺

立猜塩元汪四溪蘭涌
川為巴鷹弓又親雲

煙溪光先人

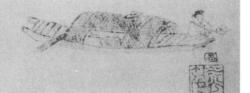

煙波釣叟人

嘗小之作經營祇句
湖中業一身任子孫
伯八枉的忘截海緣

雪色龍靛靛一玄窩
孤帆短棹橫青渚
春雨飛飛八玉玉玉
湖煙水中

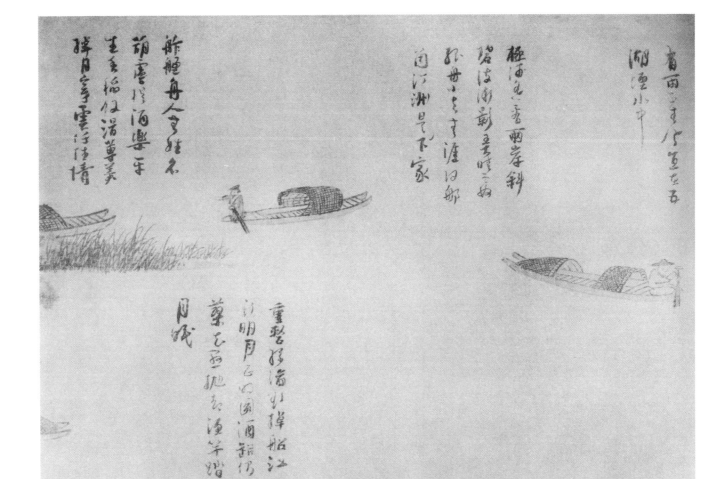

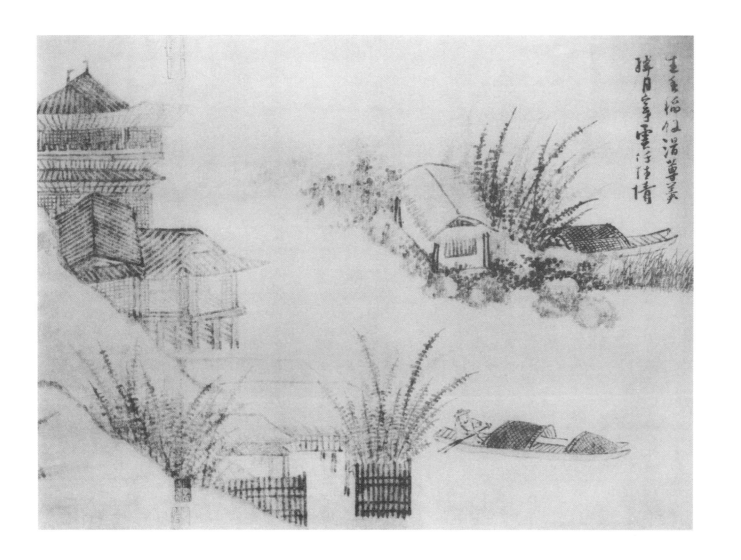

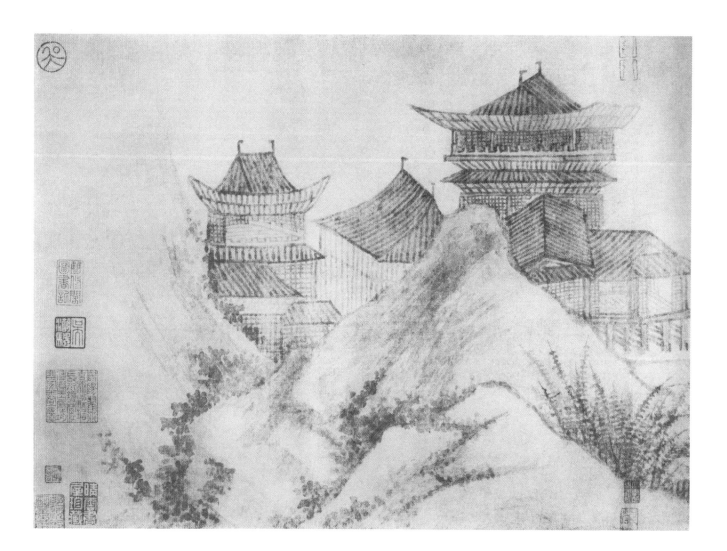

荆浩匹源父圖揭丨傳於
青春多矣仲主務尚至妾
道花比巻風沖潘酒絶
手之然塵俗氣味使人
便多休有去求之興一里
薦重之而之之時等感之
徒步和絨莊之鞬之三序
如我雀兒漁父詞莫盡
于此

波平如砥小舟輕捷几

輪芊薈于忘秀重

樂平生不厭公餘乎

姓名

睛色比先水接元雲油

漂渺黑長川權生宗

空梅以薺此湘江空平

底傳玉玉乙酉秋當筆

吳山雜清岩千叢照藍接遠適會深雲山郭紛紜但即戎昔遊吳
興經句入漁鄉懸罟半道水出入沿鳴棚于時方新秋水未合
蒼涼陂湖派新雨荷艾浮穟香漁人勌我欲扁舟隱鈞詩書賜尚
麒駙糟青蓑脂滑尊燕長登首竟黃粟尊源
想張志和千載詭清狂別來霜滿領延首嗟黃栗尊源
覓見桃蹊此意無時忘軌料梅萬笛半幅屏滄浪如聞
鼓櫂戲數里烟蒼蒼捲圖猶長歎塵途愈蒼黃漫浪
但清夢興此同御祥子題漁父圖樗高陸子臨

跋漁父圖

武塘吳仲圭善畫山水竹木蠨梅花道人性孤高坑簡
片楷戲墨雖勍力不能取人知其性預置佳紙筆於几
案需其自至隨所欲為乃可得耳昔厲末荊浩嘗作
漁父圖榻本傳於世仲圭得其本遂作此卷筆乃清
奇風神蕭洒有幽逸閒散之情若放浪形骸之外者
觀其雲山縹緲波濤渺茫樹木扶踈樓閣盤礴漁
父搖舟注未其間或撒荒濱寂徽或泊遠渚清灣
或鼓枻烟波深窅或剌櫂岩石溪邊或得魚杖斂或
虛蓬聽雨或浩歌明月或醉卧斜陽態千杖高無
不自適要皆仲圭胷中之輕巖而為幽逸散之情
畫世不多見今雖墨竹二不可得此圖蓋絕無而僅有
者也村藥善珍藏之慎勿使食寒具觀焉
洪熙元年龍集乙巳夏蒲節後瀼東賾崗黃渊識

煙人食茶秋江松綱罗生坐
畫如此陂瀆茶里去主力
天澤由叙雲西更夏更
禾煙不下日々珠彩之無間
即如寫生滄洲㳂不交人
昌為央野大樂章矣

乱山矗矗草茸茸誰識寒江避世翁
事無心慵懶散扁舟生計逐西東歌聲
新續煙波裡飄影笠簑差多照中令夜月
明何處泊夾堤楊柳荻苍叢

歸雲擇　如璞

病抛人事久卑老萬
樹梓萬有機群盡孫陰
芳稠游晚凉芳草重交
飛物塘書遠山圖屏山
能信畫妾石衣一頃君
舟堪引釣應須江海尚
涯磯

當的埂

斯植尊兄

以核則公暇彭孔嘉陳雨泉袤魯堂王
滌之頂諄父詩九首甘次衡翁此詩韻
胡帆記

渔父词十二首

白鹭群飞水映空河脂
水藻多日默浸杨孫塹
桃红闻美鱼舟诗派中
笠泽鱼肥水宗睸飞花
千片小寒汀影影的叩岑
笔孫卧垂风酒白醒
浦上杨花桃雪涛浦空出
巾擲銀刀去淘忿晚风
高前山云雨里四梳
四月新波练浪平青天
白日映波明风不动雨雲初
晴水压间云日压片

江□云山上雨霁　栋□□
生水湖高□低揮□□
桃柳桥淳预迎晚□□
白蘋夜阁占路波槍坡树
澳绿隆多抛钓饵枕涧
蓑卧□菩菅调□□
□題蓮葉有光木蘭桡
機莲頭航细浮□水苦□
一序彩花十年□
麦兰葉残頭雨二氣平頭
艦艇多如桉家芳酒竹敖
路核坡西门少風波
□屠吴淞江水平莎花

洲上晚風生新歷酒旗斜
役役浮雲總不入城
敗葉疏籬對清長烟沽水
面日茗深魚尾赤壁青
貞日礁邙礫傷雪霜
雲晴溪岸由流漸聞罩
冰鋪採峰佛好晚釣傷
寒磯海蓮斜日曬簑衣
陂塘松靜白烟松橪十里
河流灣驢諸風船竿月渔
修由汙魚沉石六署

淵明錄贈
忘機墅老

回首風烟世路非遮虛清

盡前鋒機閒一点任拳

鴻集浮之將同一鶴飛

茗橋老門恍山色素架

丞望潤苔衣不湖自苦

宾高逸不放貂葊上釣

礁

　　摩玉山人周玉林次

避世狂歌笑接輿論心真息漢陰機青山隨

處無勞買白鳥相看自不飛千首瑤華輕帶

硯一篆璚霏勝朝永忘形更得鴉夷子時放

扁泊釣磯舟

顏樂當年與不違儵然物外遠危機洞庭煙

浪浮家住縹紗峰麓任為飛洲次木奴供晚

秋林間蘿女製春衣間吹玉篷成三弄放鵁

歸來月滿磯

莊箏風塵歡咋非美公先識鏡危玄機濠邊

澈游儵樂天外軍二獨雁飛渴酒素琴聊岈

憤落花輕絮許沾衣都傍城市浮休客清夢

頻頻遶石磯

壬午春次□□

當巽邪送旦令非酖作周密

巧闊槎酒奪奴偪蒿櫃去

江花閒拂詢死咨成路

滿閒鯨泣嘯刀弁流見縞

衣自是中漸光瞰□芰清絕次

善臥苔磯

陳鏊汲

朧弦白首列儒曾物潛悄
覽化機久卧林廿棵書平
柢斤鶴胎雄飛点之嬾著
潛夫論遠世肯披羽士衣草
句□藥四從孫五游隱雲弓

漁磯
　　汝南袁尊尼家次

蘆汀無心定是非樓逢胡
水得真機尊麁天畔頻
相嘯烏兜杯前住兩疲沙
鳥歸盟隨睡艇蘆花以柴
胃荷衣玄負自是儂人逸
蕭散江明泊釣磯
　　太原王毅祥渶

世路逶迤日已非　盖注君将
龙久忘机言真五湖栖
隐雲七十二峰雲自飞
鸿雁稻梁聊卒岁秋
风荷芰可残衣元知画
头雲峰上不换桐江
一钓矶

江夏黄姗水

休論今昔是耶非野老隹
束久息機醒眼笑玄鶴
嚚嚚閒身常狎白鷗飛行
藏山水雙蓮磬歡傲乾
坤一布衣拋卻綸華堂
終日清風明月伴漁磯
甲子八月彷首次前韻
毅祥

元四家年事，于久唐首仲圭次之皆生於宋之咸淳
人也而皆于明初失天下久畫辦號鋪寓春蜀尚在人間究本不可斷
言秋明實永真迹所緒尚多唯仲圭畫瑤與于久桐並論而真
遂救取明實永為甲倘一寓月赤秋松竹逸戲筆如此生卷而
名著盞代實仲圭生平第一亦天下第一仲圭畫此卷尤大許
篆荆浩剁剌个凡題洫父辭十六首及柳宗元記一篇仲圭並未著
名而名見於吳獎之和詞真迹中營之所書印畫後皆處後如傳
于臨黄輔平故筆題鉄共畫者志同而毎節有營之即以鈐記
若合同水光竹色當是此可知此寀廼仲圭畫贈營之肖營之自
題二並乙年敬筆剁之題蓋用同模之然而鈴幸柳號營之之卻
重又何如此況越今不百年沈好無缺其間曾人內府師便遁人
開余之條年更何如此中戊中秋重裝吳湖帆識

天下第一梅嶺道人眞迹
吳縣吳氏梅景書屋永寶

此卷一見即可斷為梅疏和尚眞迹所謂床
頭捉刀人乃英雄也宜為四歐堂重鎮之一
識者鑒之　　葉恭綽獲觀因題

中華民國二十五年十二月初版

吳仲圭漁父圖卷一冊 (7244)

珂羅版雙層宣紙精印
每冊實價國幣叁元貳角
外埠酌加運費匯費

收藏者　吳湖帆

發行人　王雲五　上海河南路

印刷所　商務印書館　上海河南路

發行所　商務印書館　上海及各埠

圖書在版編目（ＣＩＰ）數據

原印古畫集. 吳仲圭漁父圖卷 ／ 田德宏編. — 瀋陽：
遼寧美術出版社，2018.8
　　（中國近代經典畫册影印本）
　　ISBN 978-7-5314-8149-2

　　Ⅰ．①原… Ⅱ．①田… Ⅲ．①中國畫-作品集-中國
-元代 Ⅳ．①J222

中國版本圖書館CIP數據核字（2018）第202965號

出 版 者：遼寧美術出版社
地　　址：瀋陽市和平區民族北街29號　郵編：110001
發 行 者：遼寧美術出版社
印 刷 者：瀋陽博雅潤來印刷有限公司
開　　本：889mm×1194mm　1/16
印　　張：2.5
字　　數：10千字
出版時間：2018年8月第1版
印刷時間：2019年3月第2次印刷
責任編輯：童迎强
裝幀設計：王　琪
責任校對：郝　剛
ISBN 978-7-5314-8149-2
定　　價：20.00圓

郵購部電話：024-83833008
E-mail：lnmscbs@163.com
http://www.lnmscbs.cn
圖書如有印裝質量問題請與出版部聯係調換
出版部電話：024-23835227